初學石頭篆刻

一刻就上手

作者　張喬涵

知足常樂
世想豈成

朵琳出版
Doing

目錄

實作篇　　　　　/32

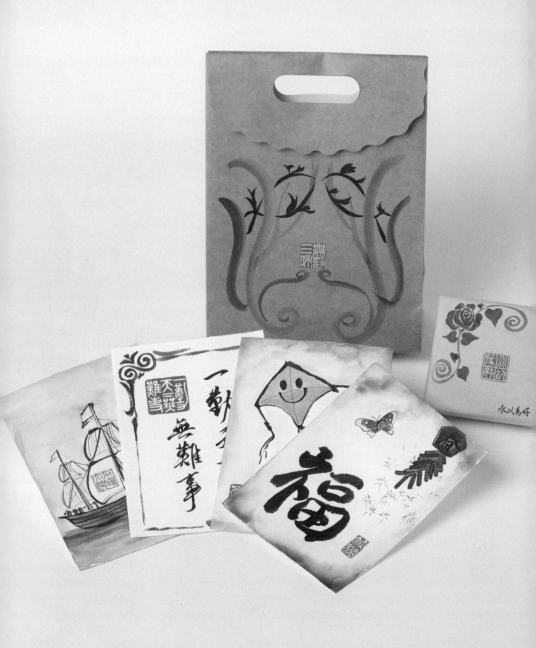

書寫成「章」

　　本書將彩墨和書法巧妙地結合運用於卡片上，變身成一本石頭篆刻章的書，書中將以書法為出發點，將優美的文字線條與富有質感的石頭章做結合。

　　本書將打破大家對石頭章的刻板印象，大多數人認為刻石頭既困難又生澀，但其實瞭解方法後，很容易就可以駕輕就熟。或許大家最常接觸的印章是橡皮章，但石頭章堅挺的外型和古樸的質地是軟Q的橡皮章無法取代的，尤其石頭章上的字句，特別需要靜下心來一刀一刀細心地刻畫，無論是自行收藏或者贈予親朋好友們，都是兼具美感與誠意的藝術品。

　　刻章適合所有的人，字寫得美的人可以刻出立體且生動的文字；字寫不好的人也不用擔心，因為你可以從字典找字描摹，利用刀法代替筆法來表現文字。此外刻章不侷限於文字，你也可以找自己喜愛的圖案來刻圖章，並且將其運用在很多地方，例如生日卡片、明信片以及禮物的包裝。看完這段話後是否對於學習篆刻多了一分期待呢？

　　讓我們一起來探索小石頭的文字雕刻世界吧！

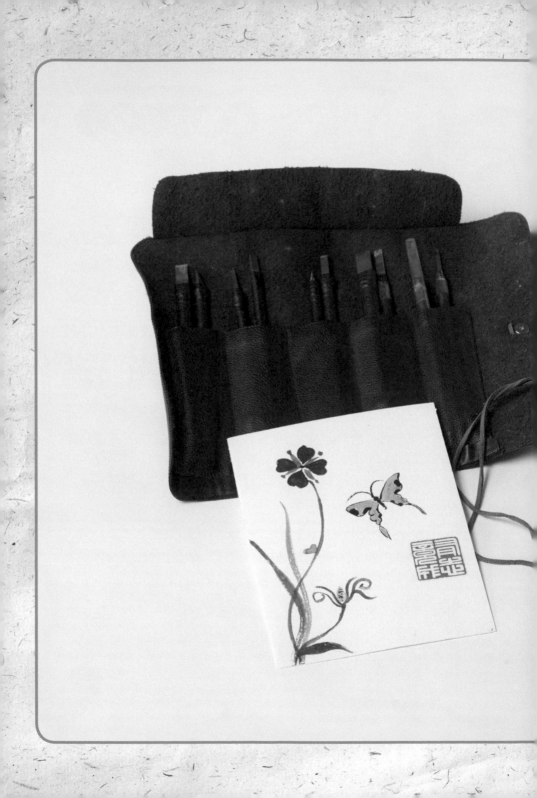

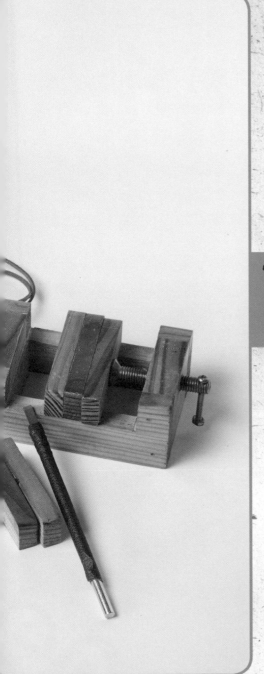

篆刻篇

帶領大家了解篆刻起源和所需的用具，除了做好刻印前的準備外，還要掌握好執刀方法和刻章基本線條，這麼一來刻石頭章便能輕鬆上手。以下內容有四方印的詳細刻印步驟說明。

在篆刻之前……

　　中國文字的演變極為奧妙，數千年的歷史孕育了各式各樣的文字風貌。自古以來刻印多用篆字，故稱篆刻，又名治印。篆刻彷彿有種魔力，可以在印面小小的範圍之內，帶領你進入古雅、韻趣又耐人尋味的新世界。

　　在開始篆刻前，必須弄清楚篆刻定義與由來：刻字藝術有著悠久的歷史，遠在殷商時期便已盛行。篆刻的「篆」字，古時候寫為「瑑」字，因為當時刻印多運用在玉瑑上雕刻，後期漸漸盛行利用竹帛（簡冊）為書寫工具，於是篆字的部首也由「玉」字頭改為「竹」字頭。

　　在世界藝術之林中，中國篆刻、書法、水墨畫皆具有獨特的藝術特色。古代有一說法「七分篆三分刻」，篆刻藝術與書法的關聯不言可喻，將書法篆書練好後，再琢磨篆刻刀法及章法，章法就是印面的空間布局，字與字之間在印石上排列的一門藝術，要根據字體的筆劃和結構設計出合宜的形式。

印章是充滿心意的禮物

　　許多人認為印章只用於姓名印之用途，單純刻上名字並蓋於作品或印鑑之上，但其實印章也可以是一份精美的禮品，在印章刻上你喜歡或想贈與對方的詞句送給親朋好友；也可以自行收藏或作為砥礪的象徵物。另外在明信片蓋上手刻印章也有畫龍點睛的效果。

　　至於古代都怎麼運用印章的？根據印章實物考證和文獻資料，印章的出現和使用大約始於春秋戰國時代。當時社會動盪不安，印章可用來證明他們的政治身分和權力象徵，故當時的用途常見於官印、行政、姓名、字號、齋館印。演變到現在逐漸轉型為玩賞的藝術品，用以繼承和延續古典。

刻章所需工具

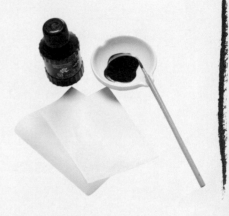

① 刻刀、磨刀石

刻石章的刻刀一般用平口刀，可在文房四寶店買到。刻刀的刀柄宜纏繞牢度較高且粗糙的繩子，如麻繩等，此繩可以防止流手汗造成手滑。若刀角變鈍，則要準備磨刀石，將刀子來回推磨。

② 文房四寶

★ 紙―描圖紙：用來描摹印稿
　　　雁皮宣：轉印用和蓋印章時用
★ 筆―可用普通小楷的毛筆書寫
★ 墨汁
★ 墨盤

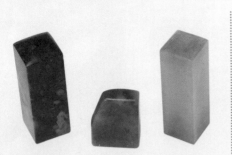

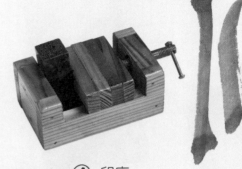

③ 石章

石章種類大致分為兩類。一類是名貴石章，如產於福建壽山的田黃、浙江的雞血石，白芙蓉等，這類石章色澤鮮豔，具有較高的欣賞價值。另一類是實用印章，如福建壽山石、浙江青田石、泰來石、奉天石。這些石章價格低廉，是初學者的理想印材。

（圖片說明）由左至右：泰來石、老撾石、奉天石

④ 印床

用來固定印石的工具，初學者使用印床可以防治刀刃傷手，特別是體積小、堅硬，較難掌握的石材，更為適用，熟練後可不用印床，採用右手執刀，左手執石。

如何選購印石？

初學者挑選石章只要挑選廉價、軟硬適中、不易裂又能輕易受刀的印石即可。一般廉價的印材購買時應注意觀察。

<1> 有無裂痕，有裂痕的印章容易脫落而影響刻印。

<2> 是否有砂釘*存在，有砂釘會影響線條。

*砂釘：粗顆粒的鐵質黑斑，硬度極高，因此難以入刀。

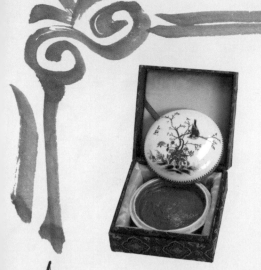

⑤ 印泥

印泥的優劣價格相差極大,質地好的印泥,印章蓋出來的線條會較細緻。印泥又依不同材料,會呈現不同朱色,例如橙紅、暗紅、茶紅⋯。

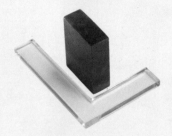

⑥ 印規

又稱印矩,是一種直角形的定位用具,也可以自製。使用時機:鈐印後仍不夠清晰時,可將印章緊貼印規再鈐一次。

⑦ 刷子、小鏡子

當印章刻製完畢,在使用印泥前,將石屑和白粉刷淨以免汙損印泥;小鏡子可以反照印文,可以和臨摹的印章對照,方便修正。

⑧ 砂紙

一般使用 120 號和 600 號的砂紙。為使石面磨平,砂紙宜平鋪於壓克力板或玻璃板上,若在桌面上磨石很可能無法磨得平整。

磨石

在刻印前第一步驟切記要把印面磨平。

◆ 磨平印面：印面是指寫印文的那面，
其他幾面若石面粗糙，可用 1000 號
以上砂紙整磨。砂紙應在玻璃板或壓
克力板上磨印面，如桌面不平，磨出
的石面四角也會不平。

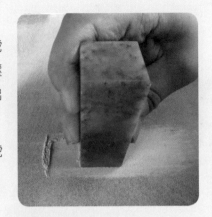

◆ 順序為粗砂紙→細砂紙（也就是低號
數→高號數）。一般使用到 120 號、
600 號、1000 號和 2000 號的砂紙。

◆ 五指執石，施力平均，需不斷轉換執石方向，以避免磨成斜面。

執刀

執刀方式有以下兩種～

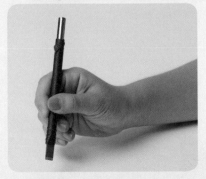

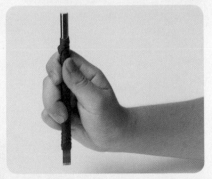

❶ **三指法**：如同拿筆方式一樣，
由大拇指、食指、中指執住刀
桿。

❷ **掌握法**：握住刀桿，用臂、腕
帶動手，長衝或短衝皆適用。

切刀法

運用刀角的一起一浮，將線條重複分段連續下刀製成線條

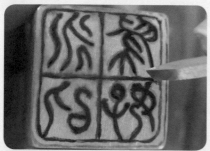

❶ 將刀角放在要刻的線條邊，準備刻入

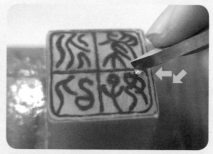

❷ 刻入

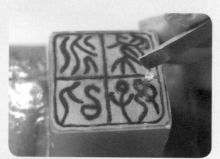

❸ 將刀子提升

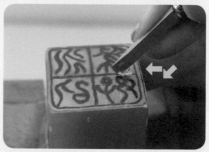

❹ 重複刻入

切刀動作示意圖，箭頭標示為運刀方向

衝刀法

執刀角度與印面呈現 30 度左右，把刀角貼近線條，推刀直直向前，一鼓作氣，衝出直長的刀痕。衝刀法的刀痕較能直長有勁，比起切刀較為快速，衝刀法適合熟練度和準確度高的人使用。

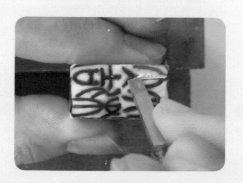

線條刻印練習

回文練習

刻白文（陰刻），代表刻去墨線，將黑色部分挖除，刻刀需緊貼筆畫，緊貼筆畫有兩種：

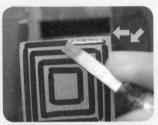

❶ **向線**：刀面朝黑線條邊緣緊貼線條邊線

❷ **背線**：刀面朝線條裡頭，背向黑線條邊緣

直線練習

刻朱文(陽刻)保留黑線條，將線條以外刻除。豎刀法，刀桿豎直，姆指與食指捏刀桿中段，刀鋒方向朝向自己。同時小指要抵住無名指，輔助用力。此運刀方法的優點是可靈活運用且力道好控制。

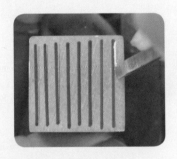

朱文橫線刀法

刻除印邊以外的所有部分，緊貼線條刻入。

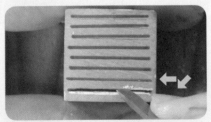

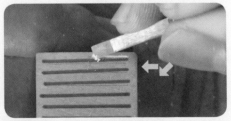

❶ **向線**：刀面緊貼黑線，線條呈現會較為平整

❷ **背線**：刀面面向線條以外，會有刻痕質感的線條表現

1

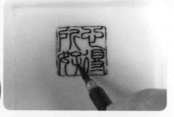

用描圖紙描的原因在於描圖紙不會透水到背面。

將描圖紙疊上原印拓（蓋好的印章），毛筆沾墨把要刻的文字在描圖紙上描摹一遍。

2

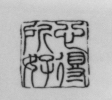

描圖紙印稿，完成～

3

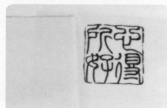

準備好雁皮宣。

4

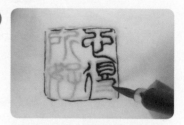

將雁皮宣疊上寫好的描圖紙上，再描寫一遍。

5

依照印章大小將雁皮宣剪下。

6

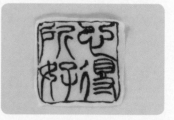

完成。

7

待風乾後，將寫好的雁皮宣翻面，正面朝下面對印面蓋上，用手指沾水或用噴灌打濕。

8

折幾層宣紙覆蓋 。

⑨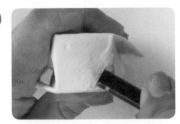

將水分吸乾，用毛筆或牙刷背刮過。

⑩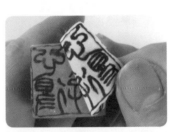

反拓成功，掀開紙面，就可以看到印文在石面上了。

⑪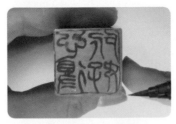

有不清楚的線條，再用毛筆或墨筆複寫一遍。

⑫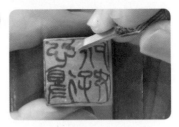

開始下刀，按著線條刻印章。

⑬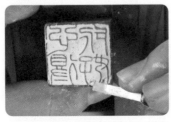

可將磨石頭的白粉留好，刻完後填上白粉檢查不足的地方再來修改。

⑭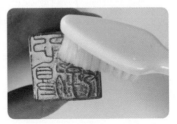

要蓋印泥之前將白粉清乾淨，以免弄髒印泥。

⑮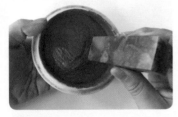

蓋印泥。

⑯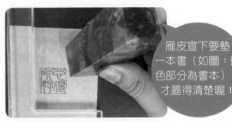

雁皮宣下要墊一本書（如圖：藍色部分為書本），才蓋得清楚喔！

拿出印規，可防止蓋歪，沒蓋清楚也可以再鈐印一次。

①

用描圖紙描的原因在於描圖紙不會透水到背面。

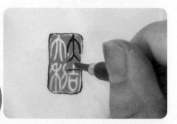

將描圖紙疊上原印拓（蓋好的印章），毛筆沾墨把要刻的文字在描圖紙上描摹一遍。

②

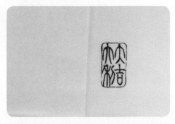

描圖紙用毛筆描摹好後，準備好雁皮宣。

③

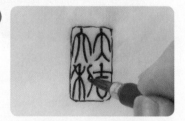

將雁皮宣疊上寫好的描圖紙上，再描寫一遍。

④

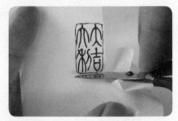

依照印章大小將雁皮宣剪下。

⑤

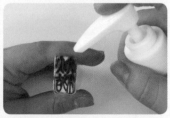

待風乾後，將寫好的雁皮宣翻面，正面朝下面對印面蓋上，用手指沾水或用噴灌打濕。

⑥

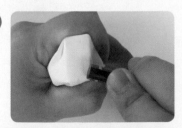

折幾層宣紙覆蓋，將水分吸乾，用毛筆或牙刷背刮過。

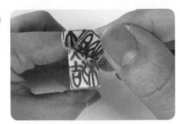

反拓成功，掀開紙面，就可以看到印文在石面上了。

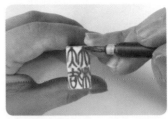

有不清楚的線條，再用毛筆或墨筆複寫一遍。

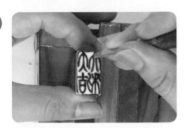

開始下刀，按著線條刻印章。

⑩

可將磨石頭的白粉留好，刻完後填上白粉檢查不足的地方再來修改。

⑪

要蓋印泥之前將白粉清乾淨，以免弄髒印泥。

⑫

蓋印泥。

⑬
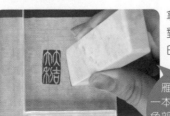

拿出印規，可防止蓋歪，石頭的左下角對齊印規的直角。沒蓋清楚也可以再鈐印一次。

雁皮宣下要墊一本書（如圖：藍色部分為書本），才蓋得清楚喔！

步驟示範三 出微妙音

❶

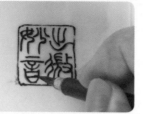

用描圖紙描的原因在於描圖紙不會透水到背面。

將描圖紙疊上原印拓（蓋好的印章），毛筆沾墨把要刻的文字在描圖紙上描摹一遍。

❷

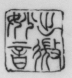

描圖紙用毛筆描摹完成。

❸

準備好雁皮宣。

❹

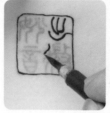

將雁皮宣疊上寫好的描圖紙上，再描寫一遍。

❺

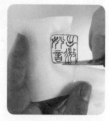

依照印章大小將雁皮宣剪下。

❻

完成。

❼

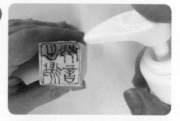

待風乾後，將寫好的雁皮宣翻面，正面朝下面對印面蓋上，用手指沾水或用噴灌打濕。

❽

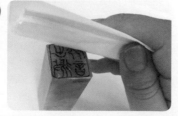

折幾層宣紙覆蓋。

❾

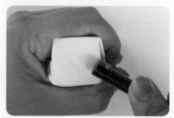

將水分吸乾，用毛筆或牙刷背刮過。

⑩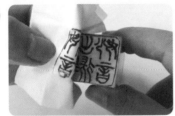

反拓成功。

⑪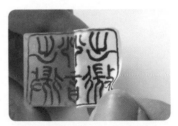

掀開紙面，就可以看到印文在
石面上了。

⑫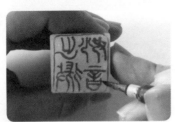

有不清楚的線條，再用毛筆或
墨筆複寫一遍。

⑬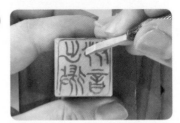

放在印床上，開始下刀，按著
線條刻印章。

⑭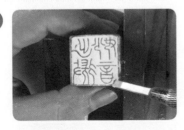

可將磨石頭的白粉留好，刻完
後填上白粉檢查不足的地方再
來修改。

⑮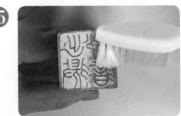

要蓋印泥之前將白粉清乾淨，
以免弄髒印泥。

⑯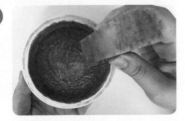

蓋印泥。

⑰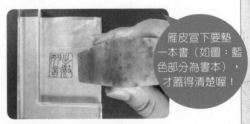

雁皮宣下要墊
一本書（如圖：藍
色部分為書本），
才蓋得清楚喔！

拿出印規，可防止蓋歪，沒蓋
清楚也可以再鈐印一次。

❶

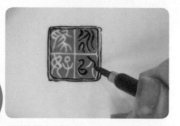

用描圖紙描的原因在於描圖紙不會透水到背面。

將描圖紙疊上原印拓（蓋好的印章），毛筆沾墨把要刻的文字在描圖紙上描摹一遍。

❷

描圖紙印稿，完成～

❸

準備好雁皮宣。

❹

將雁皮宣疊上寫好的描圖紙上，再描寫一遍。

❺

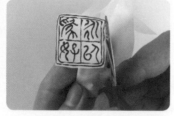

依照印章大小將雁皮宣剪下。

❻

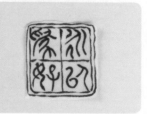

完成剪下。

❼

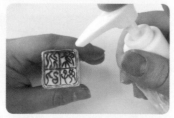

等墨汁乾後，將寫好的雁皮宣翻面，正面朝下面對印面蓋上，用手指沾水或用噴灌打濕。

❽

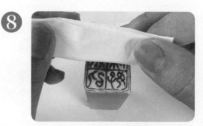

折幾層宣紙覆蓋於印面。

⑨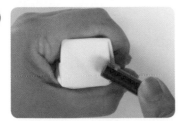

將水分吸乾，用毛筆或牙刷背壓過。

⑩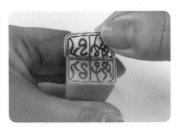

掀開紙面，就可以看到印文在石面上了反拓成功。

⑪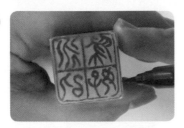

有不清楚的線條，再用毛筆或墨筆複寫一遍。

⑫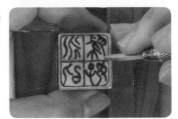

放在印床上，開始下刀，按著線條刻印章。

⑬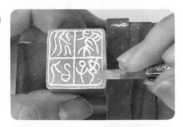

可將磨石頭的白粉留好，刻完後填上白粉檢查不足的地方再來修改。

⑭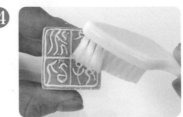

要蓋印泥之前將白粉清乾淨，以免弄髒印泥。

⑮

蓋印泥。

⑯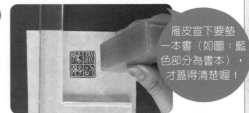

雁皮宣下要墊一本書（如圖：藍色部分為書本），才蓋得清楚喔！

拿出印規，可防止蓋歪，沒蓋清楚也可以再鈐印一次。

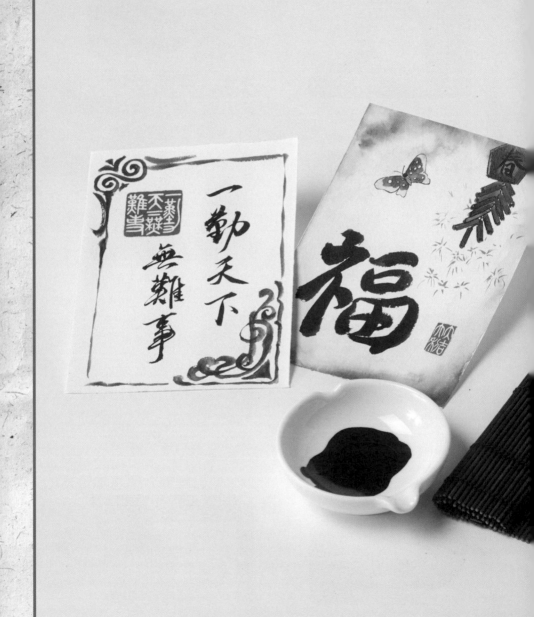

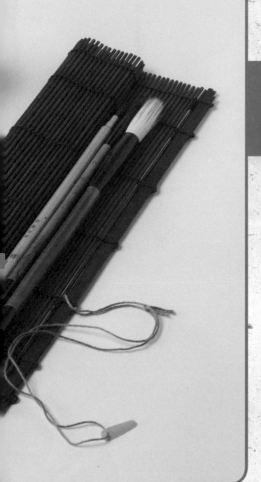

美字篇

刻章前把篆字寫好反拓在印面上，並且掌握好刀法，便能刻出一方好印。本單元帶領大家了解執筆方法和寫字前所需的用具，以及中國字的演變由來，並且詳細介紹基本筆畫的要領。

執筆法

執筆法有以下兩種～

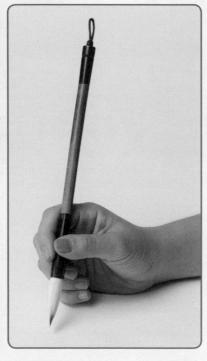

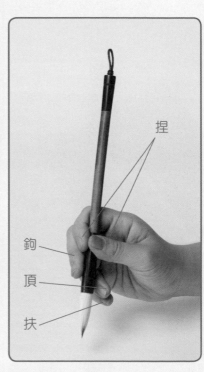

單鉤執筆 — 食指彎曲，拇指握筆 對食指，筆桿靠於中指指甲上方

雙鉤執筆 — 捏、鉤、頂、扶

捏

鉤
頂
扶

書法用具

硯台

墨汁

墊布

毛筆

筆捲

各款墨筆

了解字體演化更好上手

甲骨文→金文→「小篆」→隸書→楷書→草書→行書

甲骨文：刻畫或書寫在龜甲獸骨上的文字，大多是卜辭。

金文：刻在銅器上的文字。

小篆：中國人喜歡使用印鑑，最常使用小篆，又稱為「篆刻」。

隸書：隸書第一特色為字形扁方，橫劃中的起筆有如蠶頭，收筆有如雁尾，改變篆字的圓潤筆劃形成方正筆劃。

楷書：又稱正書真書，是指端整的字體，現代官方正式文件都以楷書呈現。

草書：為書寫快捷而設計，草書的筆畫簡略且線條律動感強烈，此書體自由奔放，因此行成草書美感重要元素之一。

行書：是楷書的變體，現代人最常書寫的硬筆字體，介於楷書與草書之間，因寫起來筆勢的帶動彷彿人在行走，故稱行書。

基本筆法介紹

筆畫規則

❶ 起筆藏鋒，箭頭為筆尖動勢。

❷ 行筆時筆尖不偏於一邊，而是通過線的中央，稱為中鋒。

❸ 向勢—八字形，左線條寫完再寫右線條。

❹ 背勢—弧度相同、左右對稱。

❺ 第一筆畫寫完後必須提筆再寫第 2 筆；2～3 的接筆也是。

❻ 左右兩邊的直畫帶圓弧狀，與橫線起筆收筆相互連接，口字無任何縫隙。

❼ 向下點再往下拉，然後向左迴轉作成左半邊的房屋狀，至於右半邊要領相同，左右須對稱。

❽ 依號碼順序書寫，注意起筆和收筆以及線條的平整和方向性。

關 於 篆 書

❶ 起筆藏鋒，收筆意回

❷ 橫畫水平，豎畫直挺

❸ 送筆直行，筆筆中鋒

❹ 字型稍長，左右對稱

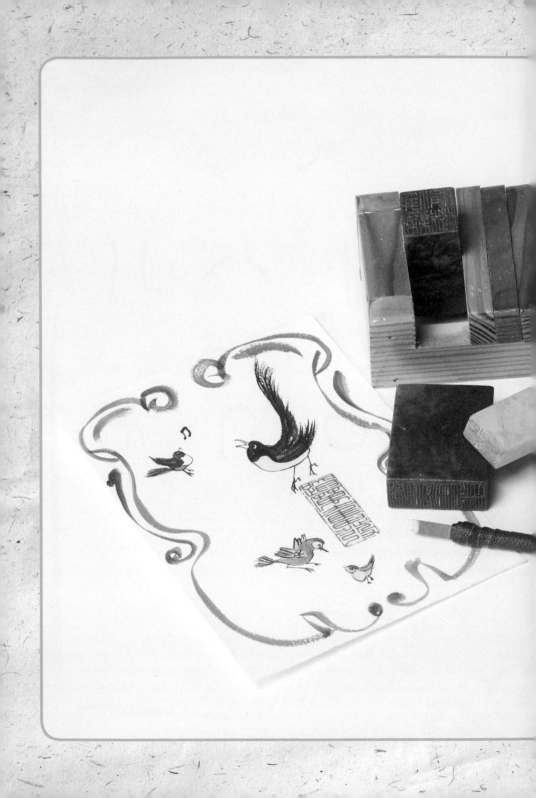

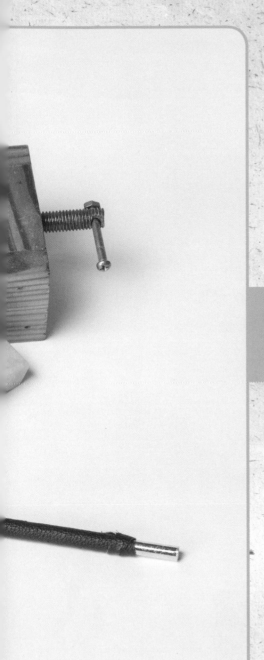

實作篇

開始進入美字刻印世界吧～

以下42組習字帖和印章範例，
讓大家盡情享受篆字線條美
感，靜心刻出石頭豐富的質感
線條，將美字和刻印巧妙做結
合！

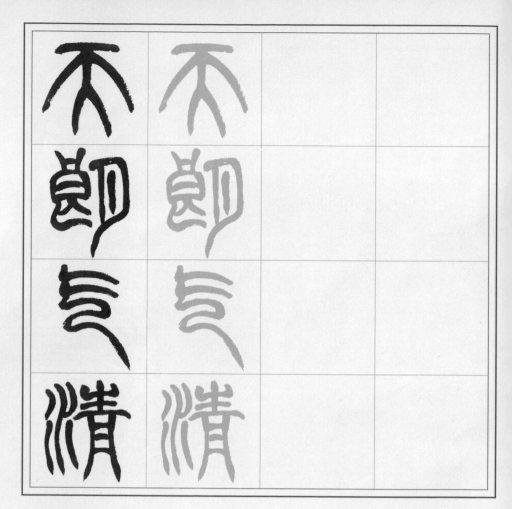

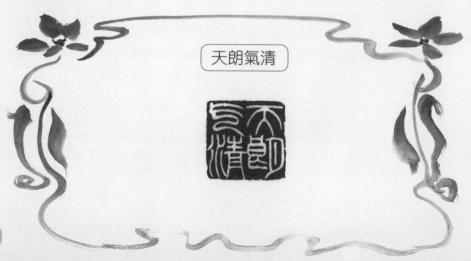

天朗氣清

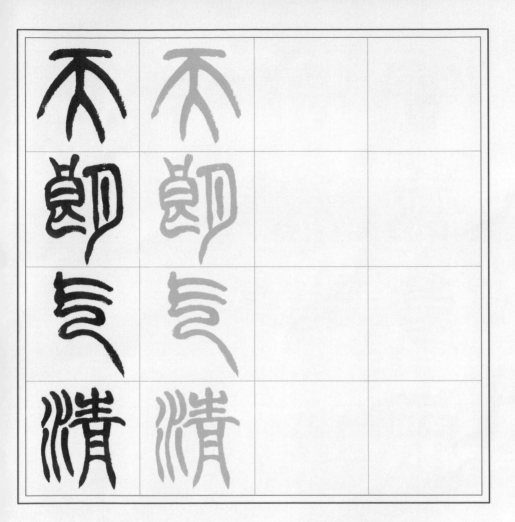

描摹印稿（描圖紙黏貼處）

完成品

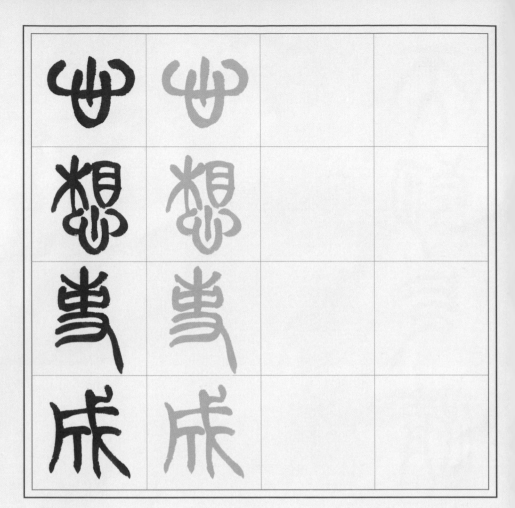

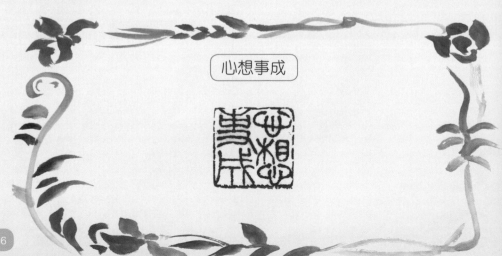

心想事成

世	世		
想	想		
豐	豐		
成	成		

描摹印稿（描圖紙黏貼處）　　　　　　完成品

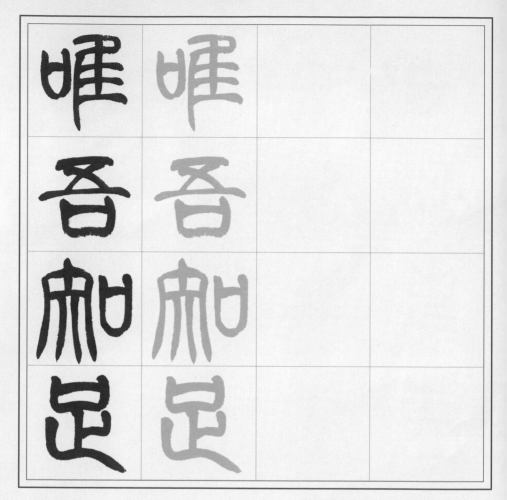

唯吾知足

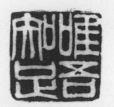

描摹印稿（描圖紙黏貼處）　　　　　完成品

寄情山水

審	審		
啃	啃		
山	山		
水	水		

描摹印稿（描圖紙黏貼處）　　　完成品

屾	屾		
曠	曠		
禠	禠		
怡	怡		

心曠神怡

42

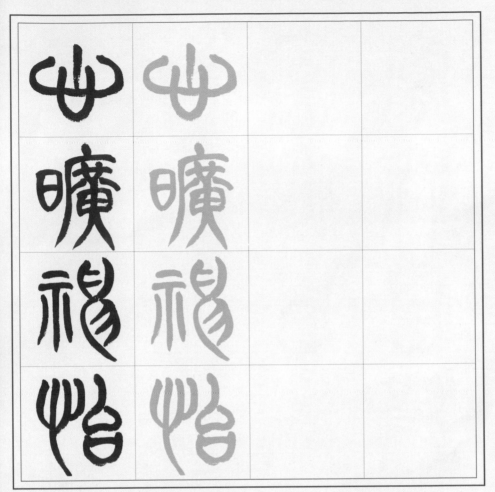

描摹印稿（描圖紙黏貼處）　　完成品

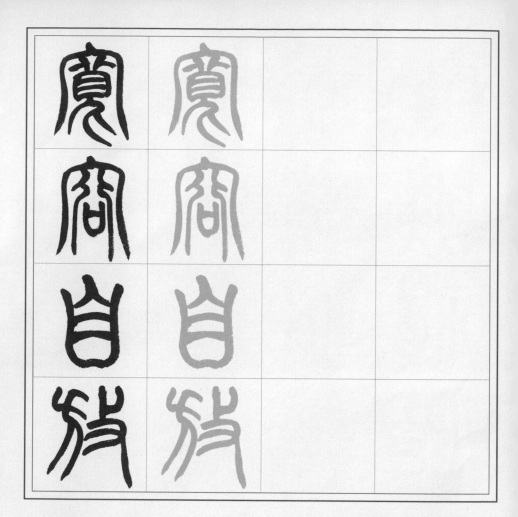

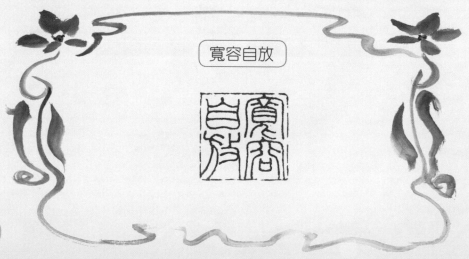

寬容自放

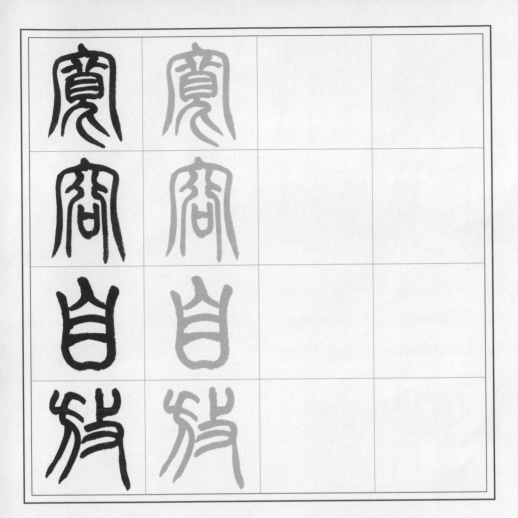

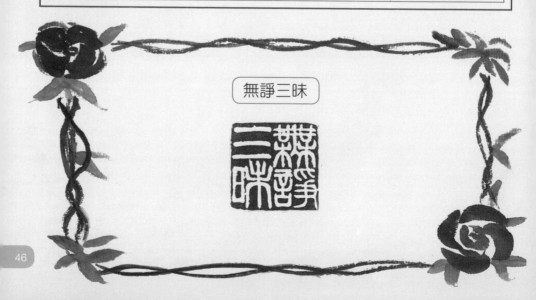

無諍三昧

描摹印稿（描圖紙黏貼處） 完成品

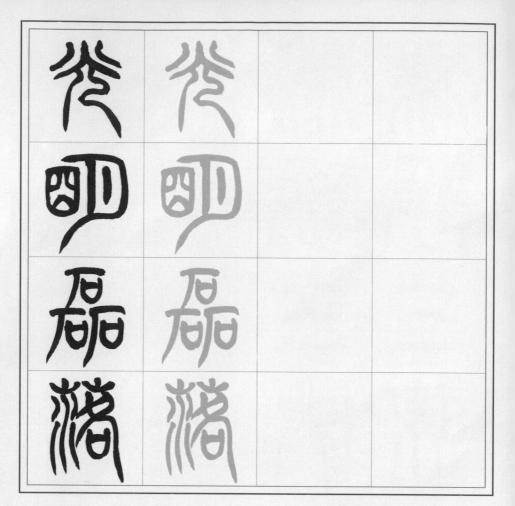

光明磊落

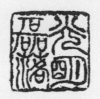

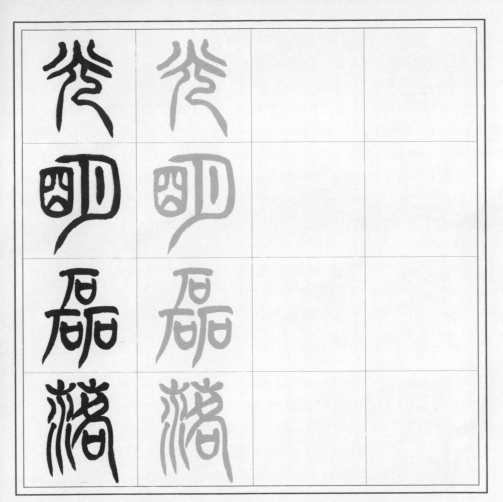

描摹印稿（描圖紙黏貼處）　　　　完成品

實	實		
事	事		
求	求		
是	是		

實事求是

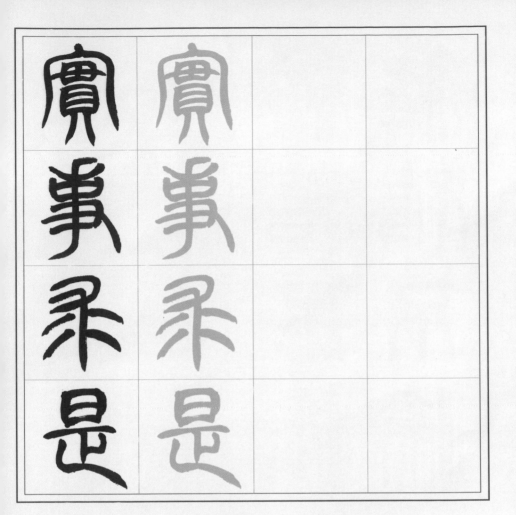

絰	絰		
殆	殆		
不	不		
渝	渝		

終始不渝

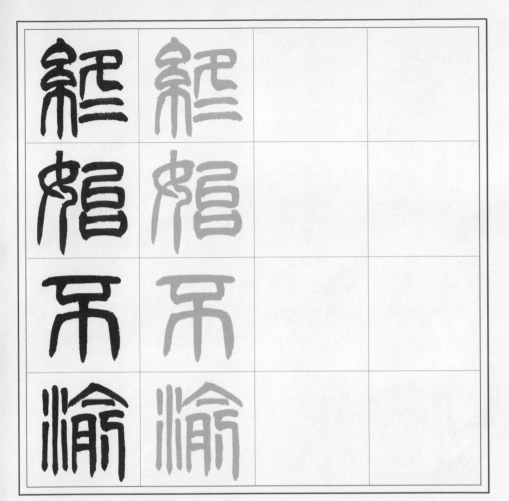

描摹印稿（描圖紙黏貼處）　　完成品

事半功倍

叀	叀		
半	半		
玚	玚		
偹	偹		

描摹印稿（描圖紙黏貼處）　　　　完成品

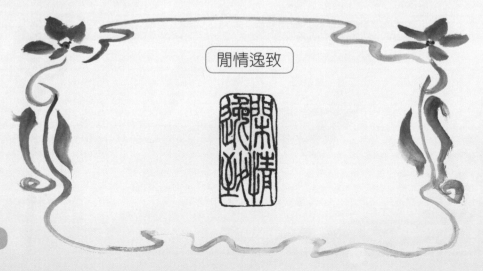

閒情逸致

閑	閑		
情	情		
逸	逸		
蚊	蚊		

描摹印稿（描圖紙黏貼處）

完成品

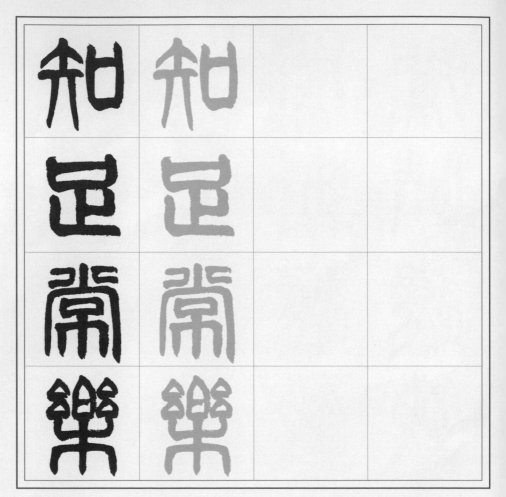

知足常樂

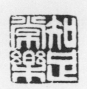

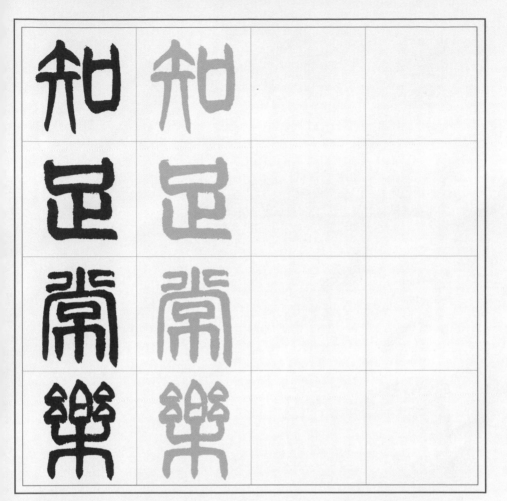

事	事		
杜	杜		
欠	欠		
屬	屬		

事在人為

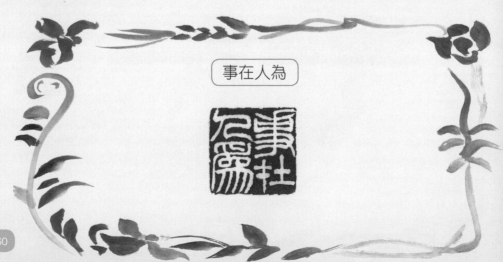

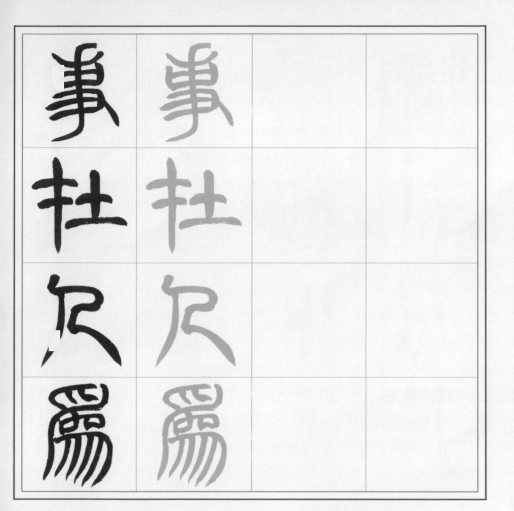

描摹印稿（描圖紙黏貼處）

完成品

滴	滴		
水	水		
川	川		
石	石		

滴水川石

描摹印稿（描圖紙黏貼處）　　　　　完成品

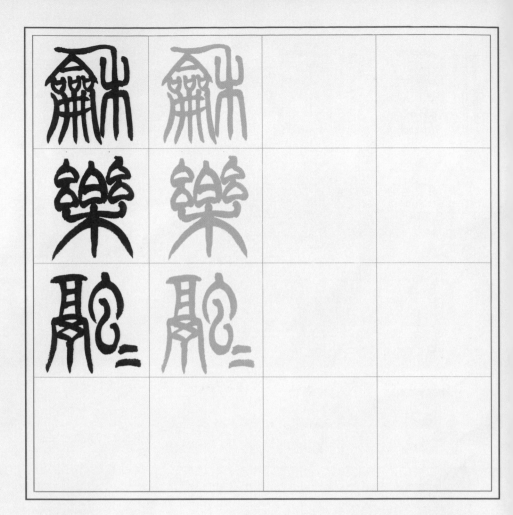

和樂融融

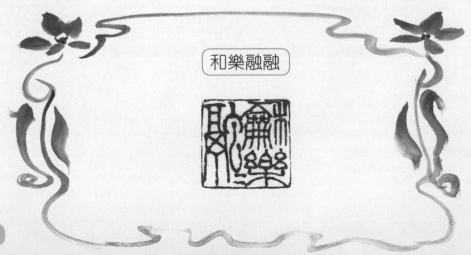

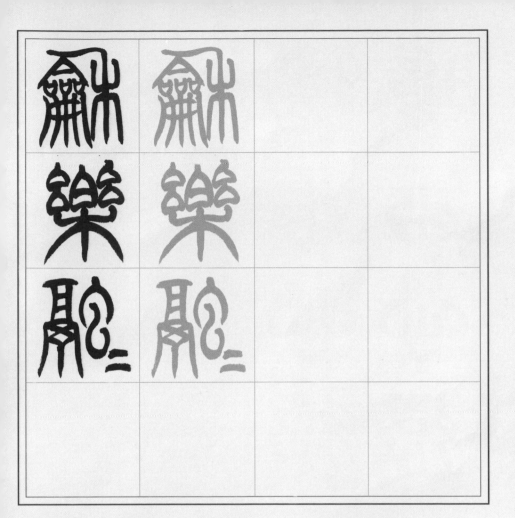

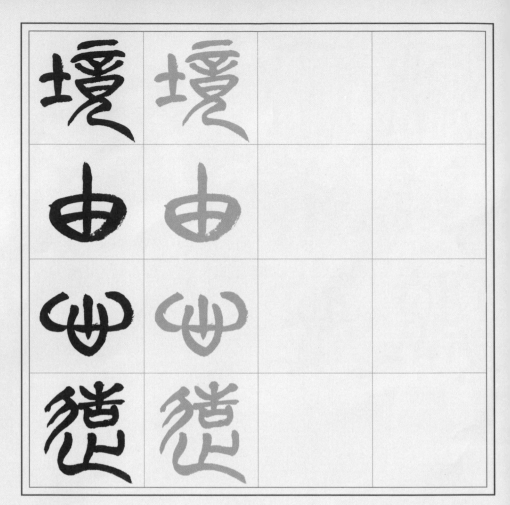

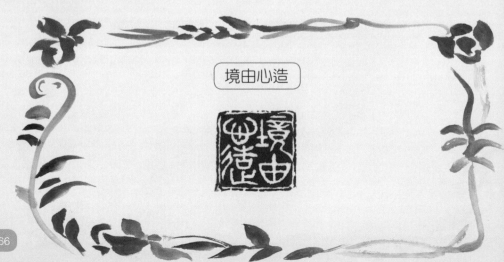

境由心造

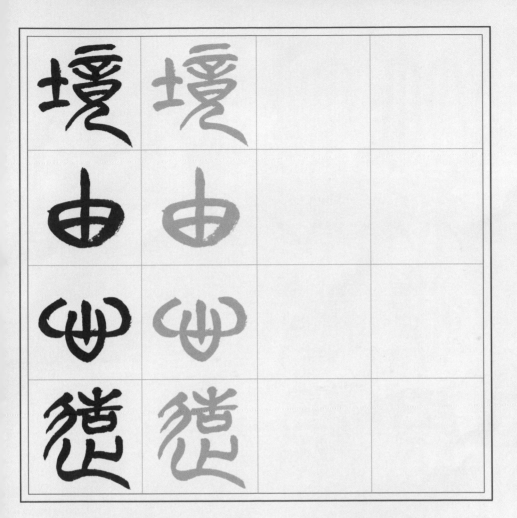

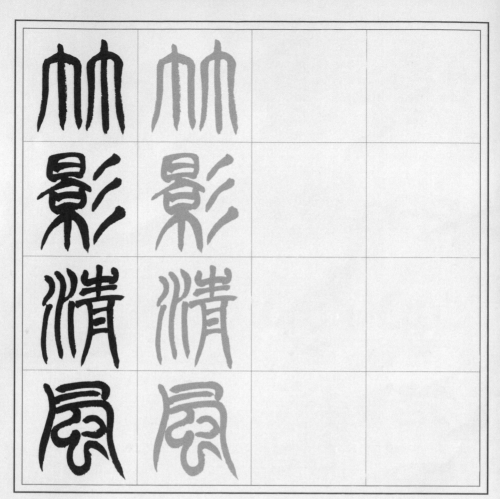

竹影清風

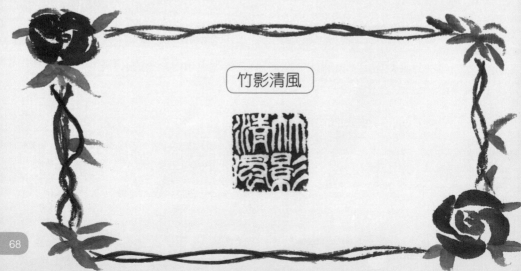

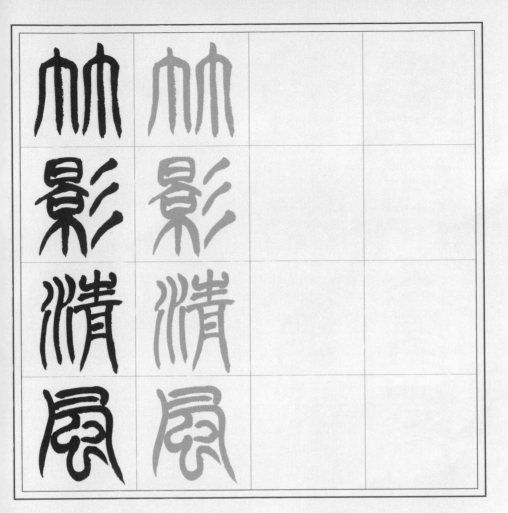

描摹印稿（描圖紙黏貼處）　　　完成品

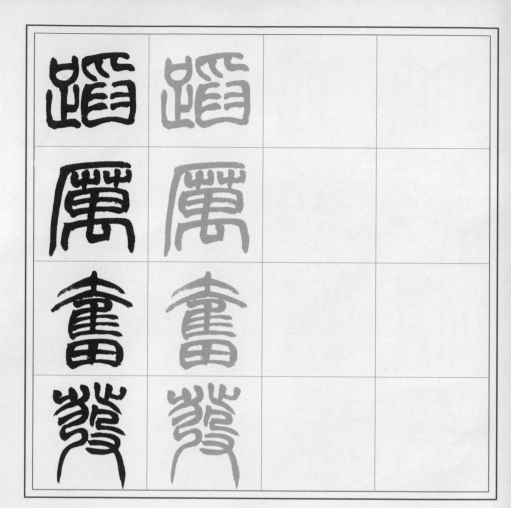

蹈厲奮發

描摹印稿（描圖紙黏貼處）　　　完成品

有志竟成

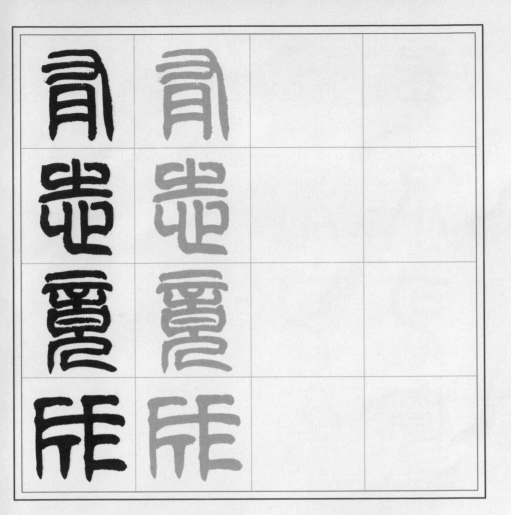

志	志		
不	不		
可	可		
奪	奪		

志不可奪

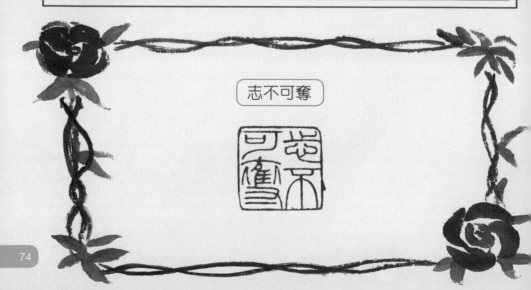

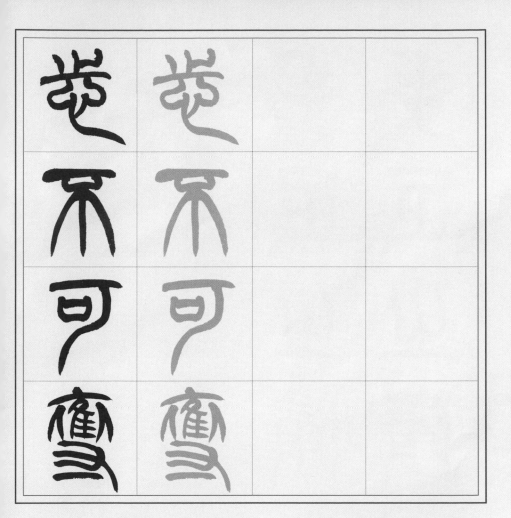

完成品

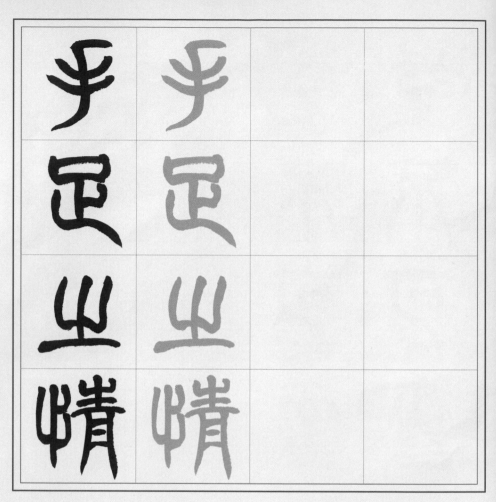

手足之情

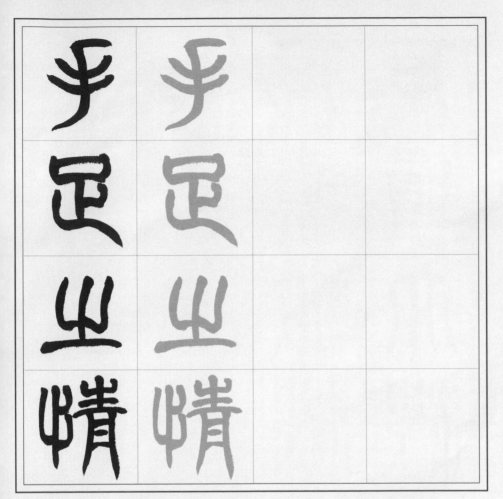

描摹印稿（描圖紙黏貼處）　　完成品

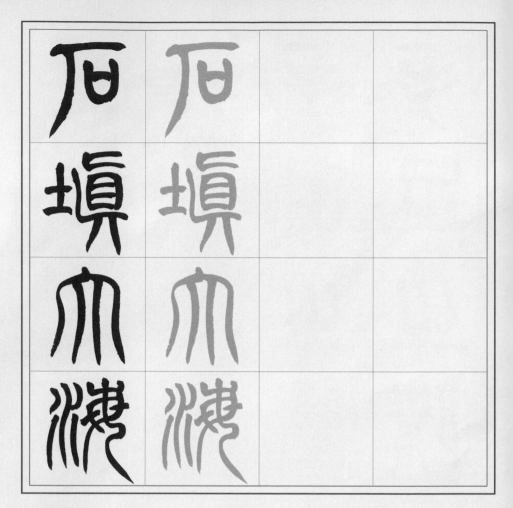

石填大海

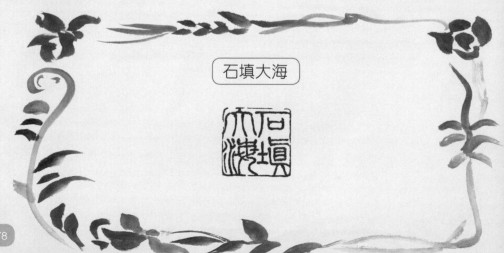

石	石		
填	填		
朮	朮		
澲	澲		

描摹印稿（描圖紙黏貼處）

完成品

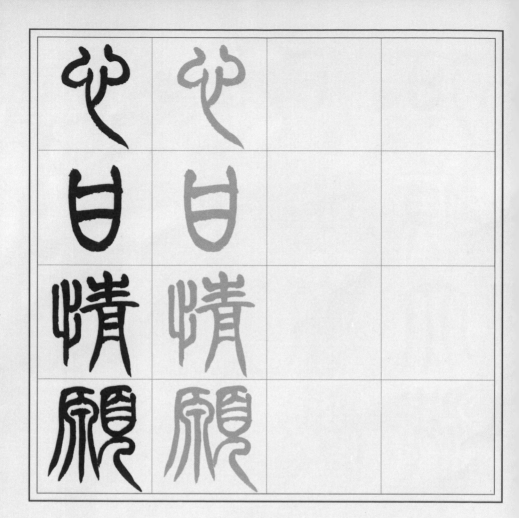

心甘情願

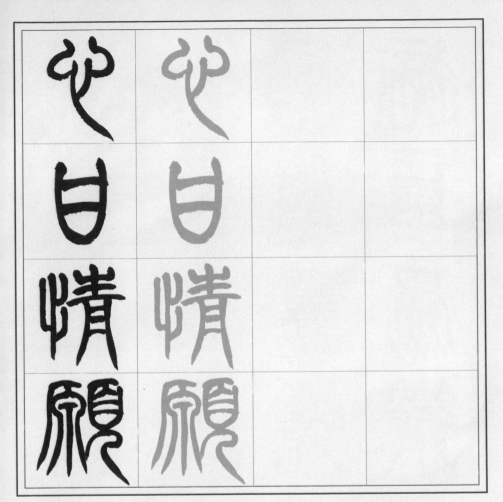

描摹印稿（描圖紙黏貼處）　　　完成品

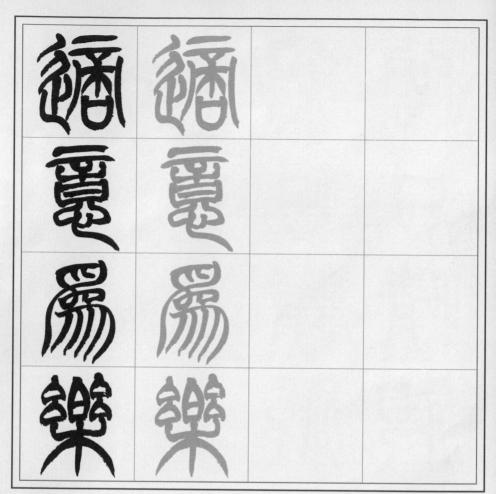

適意為樂

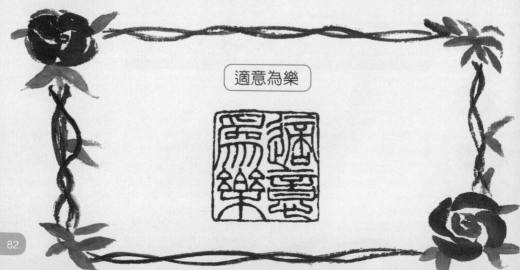

描摹印稿（描圖紙黏貼處）　　　　完成品

拾	拾		
金	金		
不	不		
昧	昧		

拾金不昧

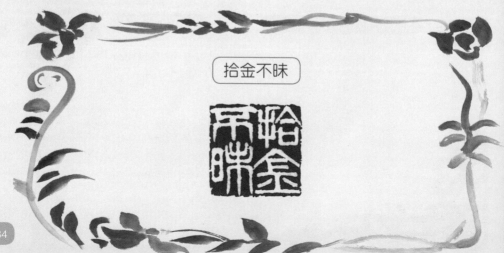

描摹印稿（描圖紙黏貼處）

完成品

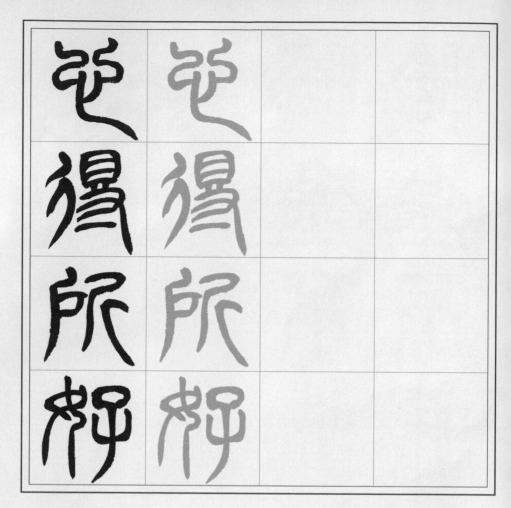

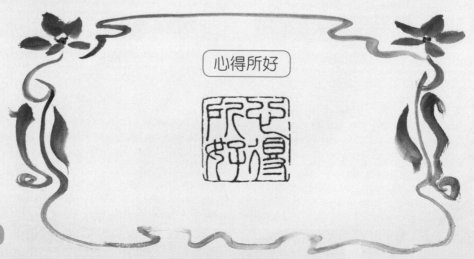

心得所好

描摹印稿（描圖紙黏貼處）

完成品

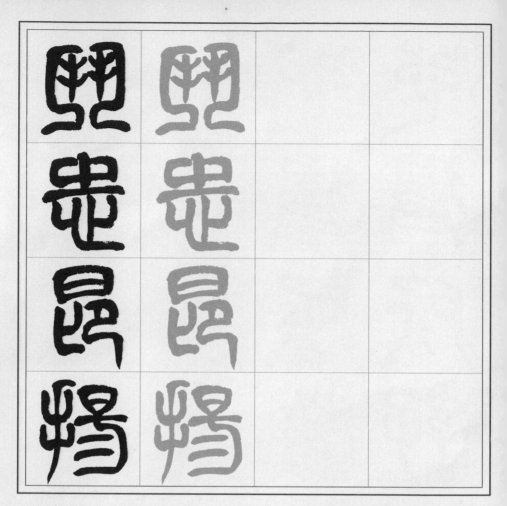

鬥志昂陽

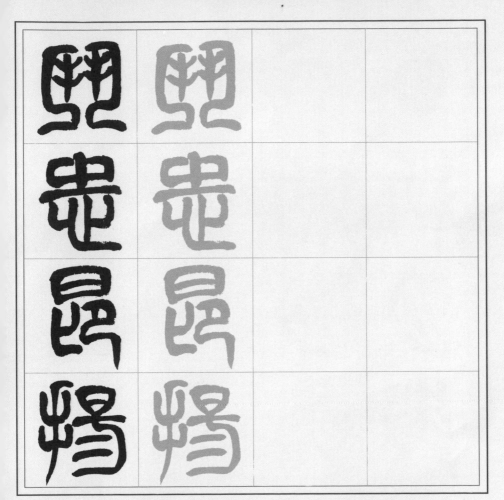

描摹印稿（描圖紙黏貼處）　　　完成品

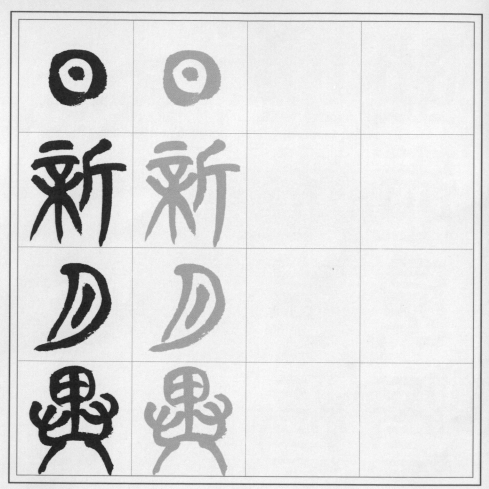

日新月異

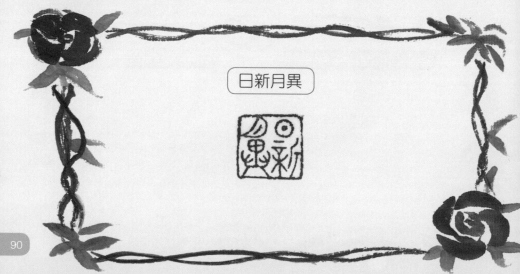

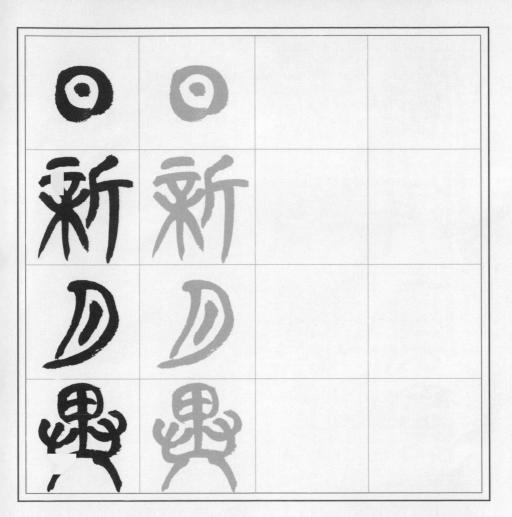

描摹印稿（描圖紙黏貼處）　　　完成品

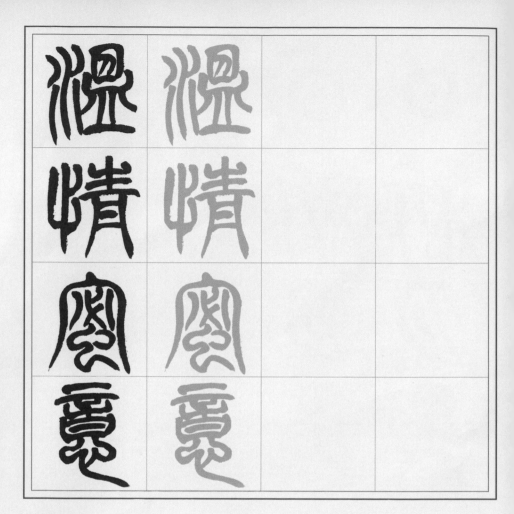

溫情蜜意

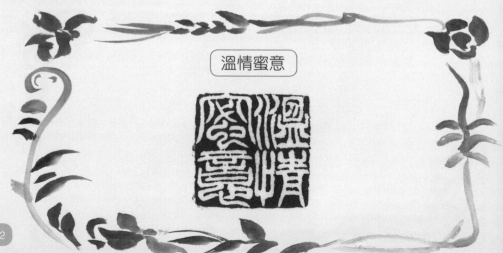

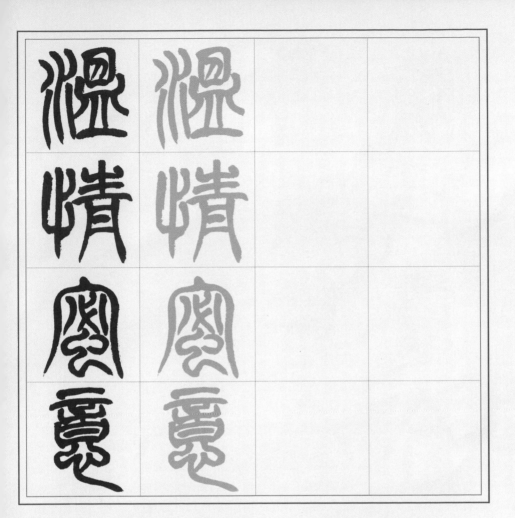

描摹印稿（描圖紙黏貼處）

完成品

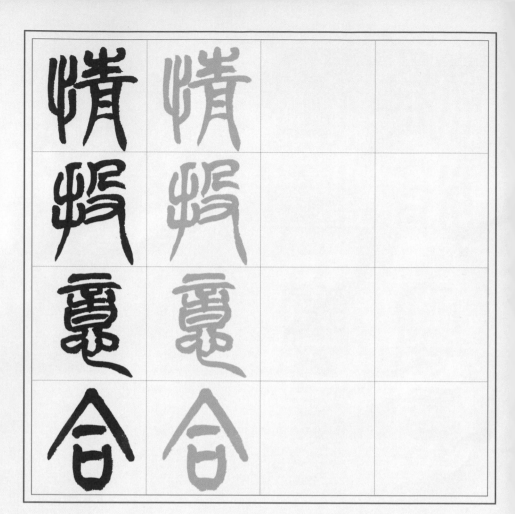

情投意合

描摹印稿（描圖紙黏貼處）　　　完成品

意象欲生

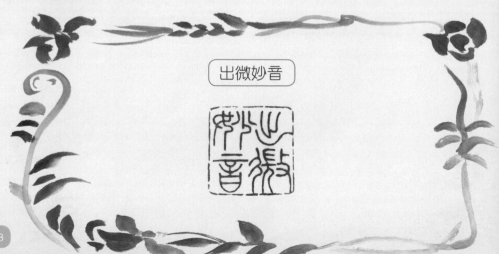

出微妙音

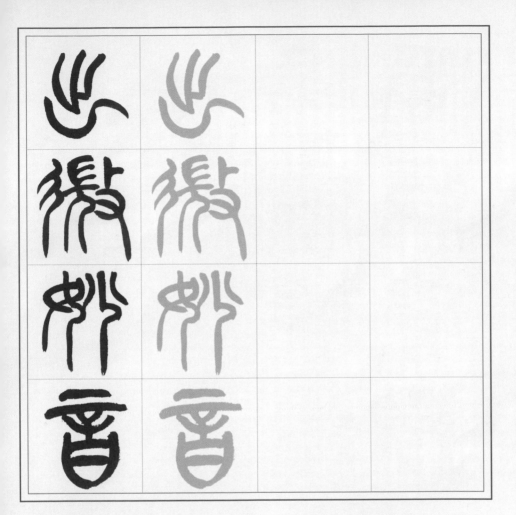

完成品

淨	淨		
無	無		
瑕	瑕		
穢	穢		

淨無瑕穢

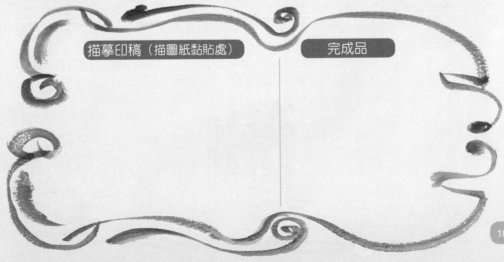

描摹印稿（描圖紙黏貼處）　　　完成品

祿	祿		
精	精		
終	終		
勤	勤		

業精於勤

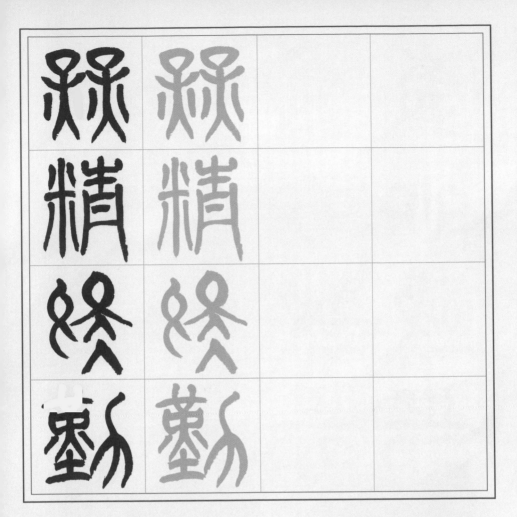

描摹印稿（描圖紙黏貼處） 完成品

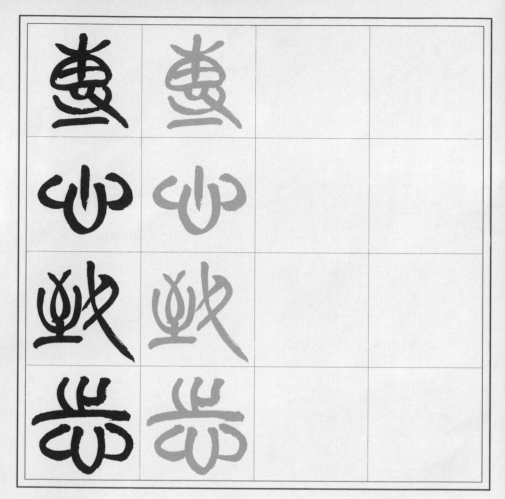

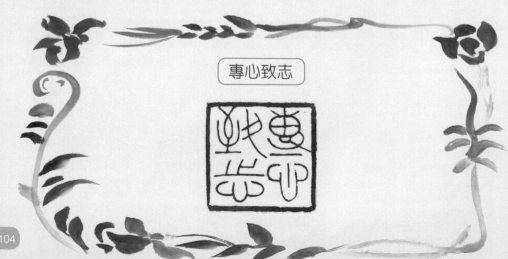

專心致志

描摹印稿（描圖紙黏貼處）　　　　　　　完成品

緒	緒		
正	正		
黠	黠		
慧	慧		

端正黠慧

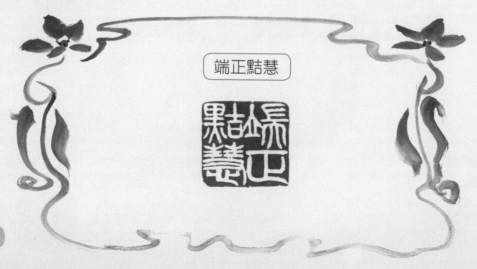

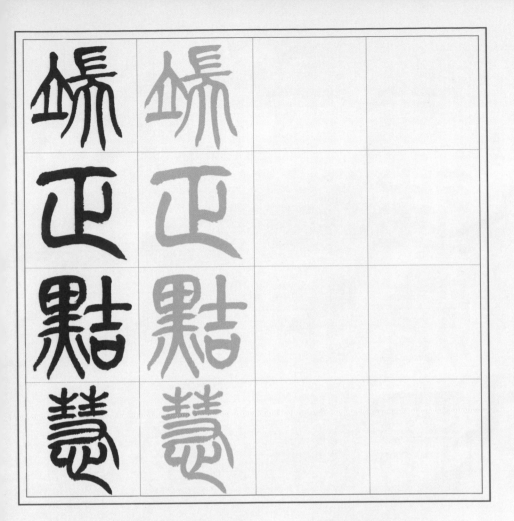

描摹印稿（描圖紙黏貼處）

完成品

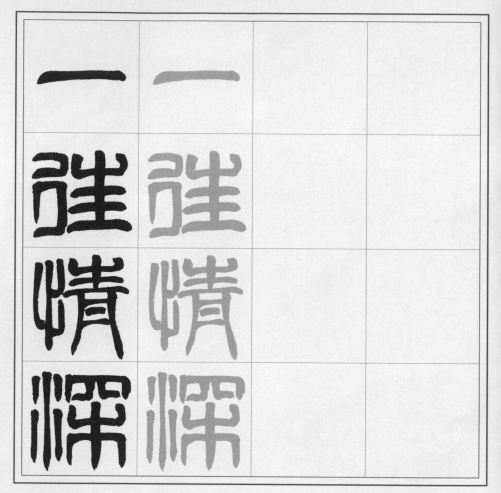

一往情深

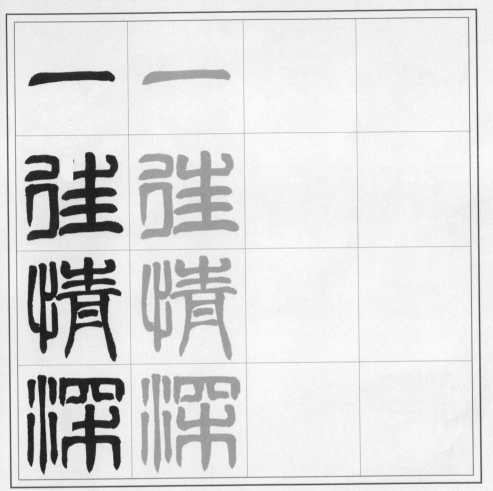

描摹印稿（描圖紙黏貼處）　　　完成品

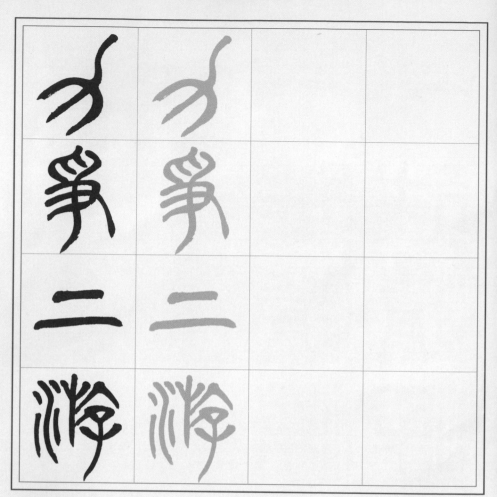

力争上游

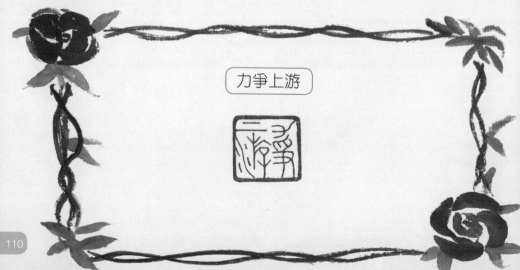

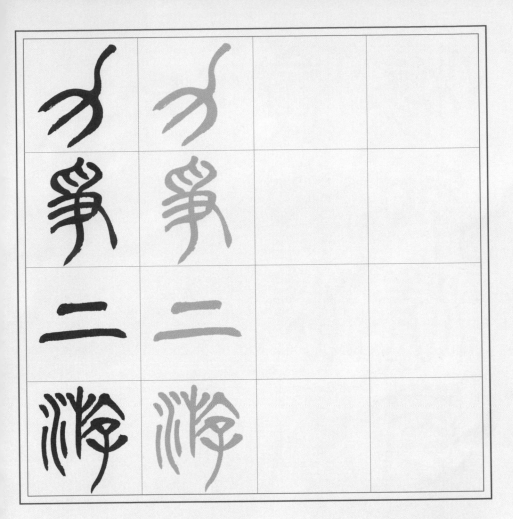

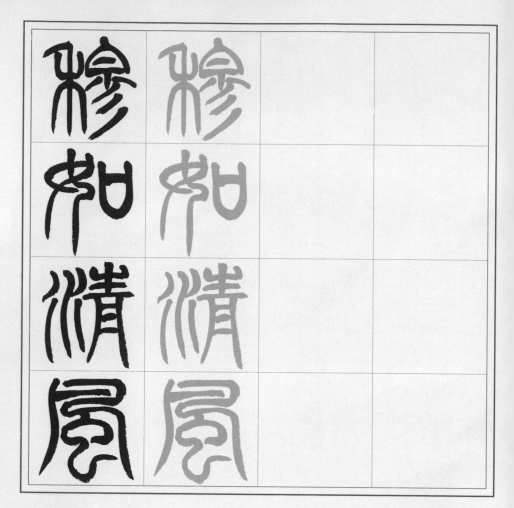

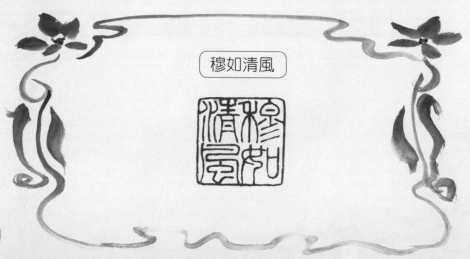

穆如清風

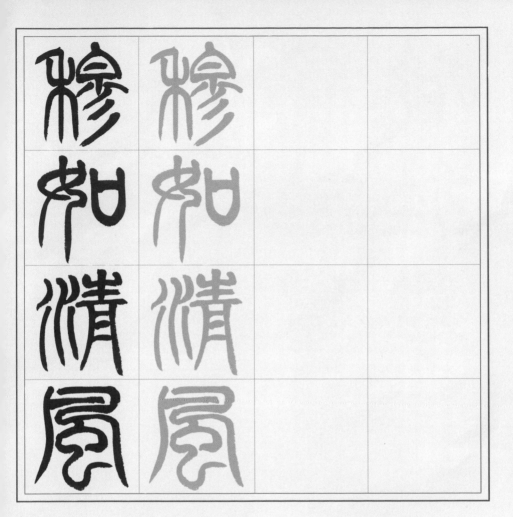

描摹印稿（描圖紙黏貼處）

完成品

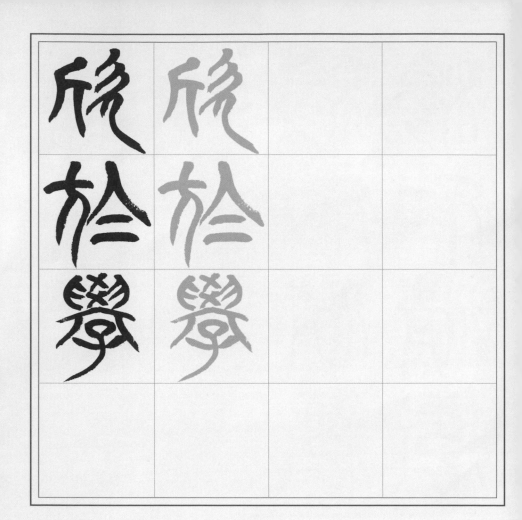

欣於學

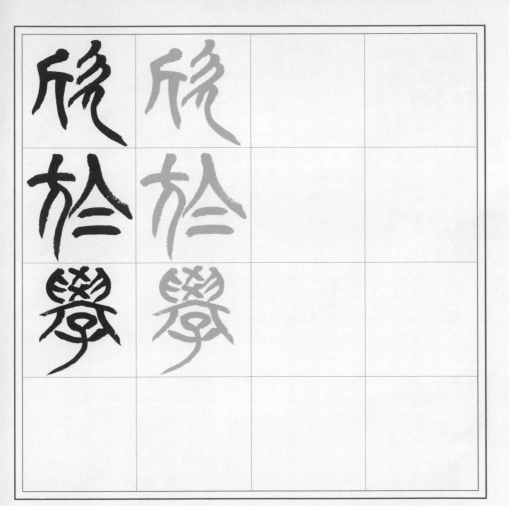

描摹印稿（描圖紙黏貼處）　完成品

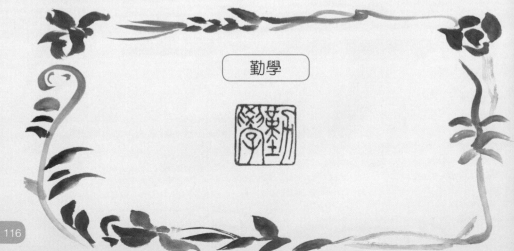

勤學

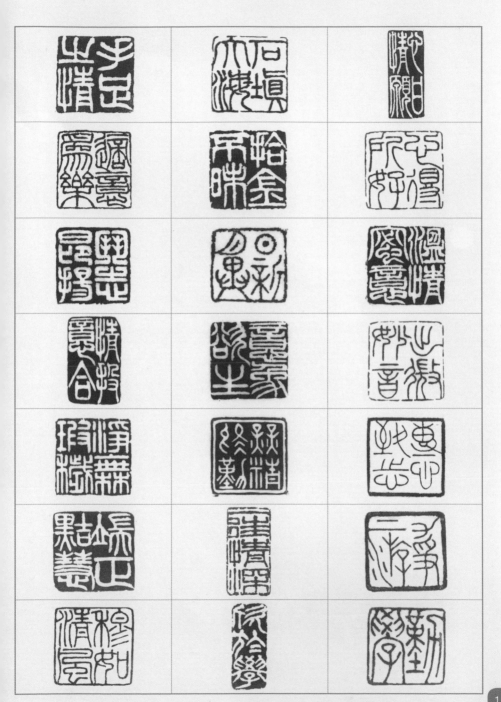